徐梅 編選

徐璐隸書千字文

上海辭書出版社

目錄

徐璐先生小傳 　　　　　　二

隸書千字文作品字集 　　　四〇

隸書作品欣賞 　　　　　　七〇

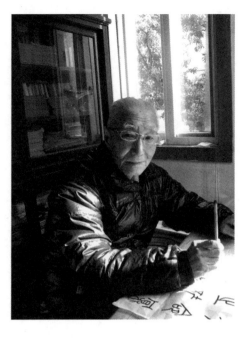

徐璐近照

徐璐先生小傳

徐璐先生，一九一九年九月生於上海，號硯農，知名學者、書畫家。曾就讀於無錫國專文書科、光華大學經濟系，畢業於上海財經學院。一九五二年起供職於中央水電部。

徐璐先生自幼酷愛書畫藝術。在其父親（任職於國民政府中央電臺）的支持下，二十五歲投帖師從海上書法名家李健先生（又名李仲乾，清道人李瑞清之侄），為其入室弟子。『硯農』字號為李健先生所取。現活躍於藝術界的方聞、魏樂堂等為其同門師弟。徐璐書法初執贄於李健先生，從古文字入手，精研許慎《説文解字》，通臨周秦金文，打下紮實的古文功底和秦篆漢隸等書法基礎。一九四六年入無錫國專文書科，受教於唐文治、王遽常、王個簃等先生。在全校舉行的書法比賽中，徐璐書法作品被鄧散木先生評為第二名，原因是『稍有清道人習氣』。當時同學有范敬宜、曹道衡、蔡耕、陳以鴻等。

徐璐先生淡泊名利，默默耕耘，孜孜以求。哪怕在最艱苦的寧夏青銅峽『五七』幹校勞動時，他也筆耕不輟，臨池不斷，以此作為精神慰籍。在書法藝術上，徐璐先生擅長甲骨、鐘鼎、石鼓、秦篆、漢隸、章草諸書體，作品創作爐火純青。徐璐的大篆凝重精致，這得益於長期臨習《毛公鼎》、《散氏盤》、《虢季子白盤》、《秦公簋》等。因甲骨文、金文距今古遠，難獲現成參考資料，他潛心研究，尋求依據，收集拓片，歸納比照，形成

二

基本規範的甲骨釋文，並能根據研究心得自運作品；漢碑習《張遷碑》、《石門頌》等，做到了然於胸；章草受時任無錫國專教務長王遽常先生的影響，另取法吳皇象《急就章》，自運時結合簡牘、敦煌寫經、行書等字形風格而就。徐璐的隸書以漢碑為基礎，後參清代鄭簠、伊秉綬等書風，博取眾長，融會貫通，形成了線條渾厚，結體嚴謹，工穩俊麗的個人風格。

徐璐先生的繪畫師從中國花鳥畫兩位大師，北京中國畫院的汪慎生先生和上海中國畫院的張大壯先生。他於一九五八年在北京水電部工作時拜汪慎生為師，每週去先生家學畫，直至一九六一年調回上海工作而止。徐璐回憶道：『那段時間是我最充實和有收穫的學習過程，汪先生不僅教我繪畫，還教我走上了收藏書畫之路。』徐璐跟張大壯先生學畫自一九六一年從北京調回上海工作時開始，相識於上海畫院畫師下基層所辦的書畫學習班，後經常上門求教。徐璐先生在二○一三年所撰紀念張大壯先生誕辰一百一十周年的文章中感言道：『大壯先生是我敬佩的老師和知己，是最能無話不談、輕鬆談畫論藝的師長。』

徐璐先生國畫亦喜南田、新羅一派的花鳥畫及陳白陽的小寫意，後期主攻四王、吳、惲等正統派，對明董其昌尤著力，上溯宋元，好學倪雲林、黃子久、董源、巨然、郭熙。晚年所作山水得到邵洛羊、朱泠、張涵等同道讚賞。

在徐璐先生九十五歲高齡之時，上海農工民主黨市委、上海市書法家協會及上海筆墨博物館為其舉辦了歷時四十天的《張大壯、徐璐師生書畫精品展》，社會民眾、書畫同道無不為老先生七十多年的筆墨功底深深敬佩。

徐璐先生個人編著出版有：《榮寶齋畫譜——汪慎生寫意花鳥部分》、《意在筆先——張大壯畫集》等。

隷書千字文作品字集

千

嗣郎散梁字

次周騎員文

韻興侍外

辰 日 寓 天

宿 月 宙 地

列 盈 洪 玄

張 昃 荒 黄

寒來暑往

律閏烁寒

呂餘收来

調戍烝暑

陽歲臧狂

玉　金　露　雲

山　生　結　騰

崑　麗　為　致

囧　水　霜　雨

劍號巨闕

珠偁夜光

果珍李柰

菜重芥薑

鳥 龍 鱗 海

官 師 潛 鹹

人 火 羽 河

皇 帝 翔 淡

有　推　乃　始

虞　位　服　制

陶　讓　衣　文

唐　國　裳　字

垂　坐　周　弔

拱　朝　發　民

平　問　殷　伐

章　道　湯　罪

率 遐 臣 虔

賓 迩 伏 育

歸 壹 戎 黎

王 體 羌 首

賴化白鳴

及被駒鳳

萬艸食在

方木場尌

豈 恭 四 盖

敢 惟 大 比

毀 鞠 五 身

傷 養 常 髮

得知男女

能過效慕

莫必才貞

忘改良潔

器 信 靡 罔

欲 使 恃 談

難 可 己 彼

量 覆 長 短

克 景 詩 墨

念 行 讚 悲

作 維 羔 絲

聖 賢 羊 染

虛　空　形　德

堂　谷　端　建

習　傳　表　名

聽　聲　正　立

寸 尺 福 禍

陰 璧 緣 因

是 非 善 惡

競 寶 慶 積

資父事君

日嚴嚴

事興君

忠孝曰資

則當嚴父

財鳹興事

盡力敬君

盡鳹命

如似夙臨

松蘭興深

之斯溫履

盛馨清薄

川　淵　言

流　澄　窀

不　取　止　辭

息　映　若　安

安　思

定

籍 榮 愼 篤

甚 業 終 初

無 所 宜 誠

竟 基 令 美

去 存 攝 學

而 以 職 優

益 曰 從 登

咏 棠 政 仕

樂　禮　上　夫

殊　別　味　唱

貴　尊　下　婦

賤　卑　睦　隨

猶諸入外

子姑奉受

比伯女傅

兒叔儀訓

切　交　同　孔

磨　友　棄　懷

箴　投　連　兄

規　分　枝　弟

顛 節 造 仁

沛 義 次 慈

匪 廉 弗 隱

虧 退 離 惻

性 靜 情 逸
心 動 神 疲
守 真 志 滿
逐 物 意 移

堅持雎縻操

好爵自麋夏

東䎶邑華二京

西邑二京

樓　宮　浮　背

觀　殿　渭　邙

飛　盤　據　面

驚　鬱　涇　洛

圖　寫　畫　宧

帳　舍　綵　寫

對　傍　僊　禽

楹　啟　靈　獸

升 鼓 肄

升 階 瑟 筵

疑 納 籥 設

星 陛 笙 席

亦　既　左　右

聚　集　達　通

羣　墳　承　廣

英　典　明　內

路　府　漆　杜

俠　羅　書　藁

槐　將　壁　鍾

卿　相　經　隸

驅 高 家 戸

轂 冠 給 封

振 陪 千 八

纓 輦 兵 縣

世	車	蒔	勒
祿	駕	功	碑
侈	肥	茂	刻
富	輕	實	銘

微 奄 佐 磻

旦 宅 時 溪

孰 曲 阿 伊

營 阜 衡 尹

說綺濟桓

感回弱公

武漢扶匡

丁惠傾合

俊乂

多士

晋楚

趙魏

密勿

寔寧

更霸

困横

假途滅虢　踐土會盟　何遵約灋　韓弊煩刑

韓　何　踐　假

弊　遵　土　途

煩　約　會　滅

刑　灋　盟　虢

馳　宣　用　起

譽　威　軍　翦

丹　沙　最　頗

青　漠　精　牧

禪 嶽 百 九

主 罷 州

云 恆 秦 禹

亭 岱 并 迹

鉅 昆 雞 雁

墅 池 田 門

洞 碣 杰 紫

庭 石 城 塞

務治巘曠

茲本岫遠

稼於杳縣

穡農冥邈

俶載南畝

我藝黍稷

稅熟貢新

勸賞黜陟

勞　庶　史　孟

謙　幾　魚　軻

謹　中　秉　敦

敕　庸　直　素

勉 貽 鑑 聆

其 厥 貌 音

祗 嘉 辨 察

植 猷 色 理

林　殆　寵　省

皋　辱　增　躬

奉　近　抗　譏

即　恥　極　誡

兩解沈

疏組索

見誰居

機逼閑處

默寂寥

慼欣散求
謝奏慮古
歡累逍尋
招遣遙論

梧 枇 園 渠

桐 杷 莽 荷

早 晚 抽 的

凋 翠 條 歷

凌遊落陳

摩鶒葉根

絳獨飄委

霄運搖翳

耽 玩 寓 耽

屬 易 寓 讀

耳 輶 目 玩

垣 攸 囊 箱

墻 畏 箱 市

飢飽適具

厭饍口膳

糟烹克湌

糠宰腸飯

侍妾老親

巾御少戚

帷績異故

房紡糧舊

藍　晝　銀　執

筍　眠　燭　扇

象　夕　煒　圓

牀　寐　煌　潔

弦接悦矯

歌杯手豫

酒舉頓且

宴觴足康

慄　稽　祭　嫡

懼　顙　祀　後

恐　再　烝　嗣

惶　拜　嘗　續

執 骹 顧 箋

熱 垢 荅 牒

顡 想 宻 簡

涼 浴 詳 要

捕誅駴驢

獲斬躍驑

叛賊趫犢

亡盗驤特

鈞　恬　嵇　布

巧　筆　琵　射

任　倫　阮　遼

釣　紙　嘯　丸

工 毛 并 釋

嚬 施 皆 紛

妍 俶 佳 利

笑 姿 妙 俗

羊 矢 每 催

晞 暉 朗 燿

璇 璣 縣 幹

晦 魄 環 照

俯 桀 永 指

仰 步 綏 薪

廊 引 吉 修

廟 領 劭 祜

愚 孤 徘 束

蒙 陋 佪 需

等 寡 瞻 矜

誚 聞 眺 莊

謂　語　助　者

焉　哉　乎　也

壬　辰　閏　月

四　月　徐

璐寶申璐

樓江書

南天於

隶書作品欣賞

松下問童子，言師採藥去。只在此山中，雲深不知處。

綠蟻新醅酒，紅泥小火爐。晚來天欲雪，能飲一杯無。

壬辰春日立春　徐珙　【印】

大雪壓青松，青松挺且直。要知松高潔，待到雪化時。

西山紅葉好，霜重色愈濃。革命亦如此，鬥爭見英雄。

壬辰春月於中江　徐珙　【印】

下馬飲君酒，問君何所之。君言不得意，歸臥南山陲。但去莫復問，白雲無盡時。王維詩

歲在癸巳筆孟夏 聲安馬驤於滬

高帝龍興，有張良，善用籌策，在帷幕之內，決勝負千里之外，析珪於留，文、景之間，有張釋之，建忠弼節，辭讓於類，上林不問，禽狩所有，苑令史夫，事對更問，於是進趣，為壽夫為，令為壽夫，不可苑令，有公卿，才苑令有公卿

節臨漢張公方碑 孫瑋

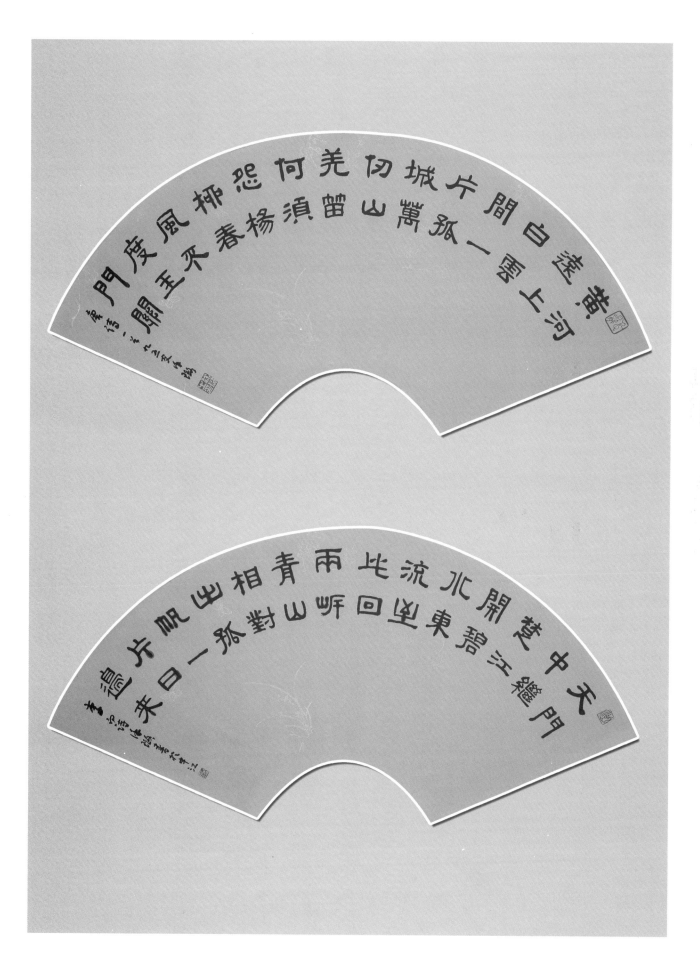

黃河遠上白雲間，一片孤城萬仞山。羌笛何須怨楊柳，春風不度玉門關。

天門中斷楚江開，碧水東流至此回。兩岸青山相對出，孤帆一片日邊來。

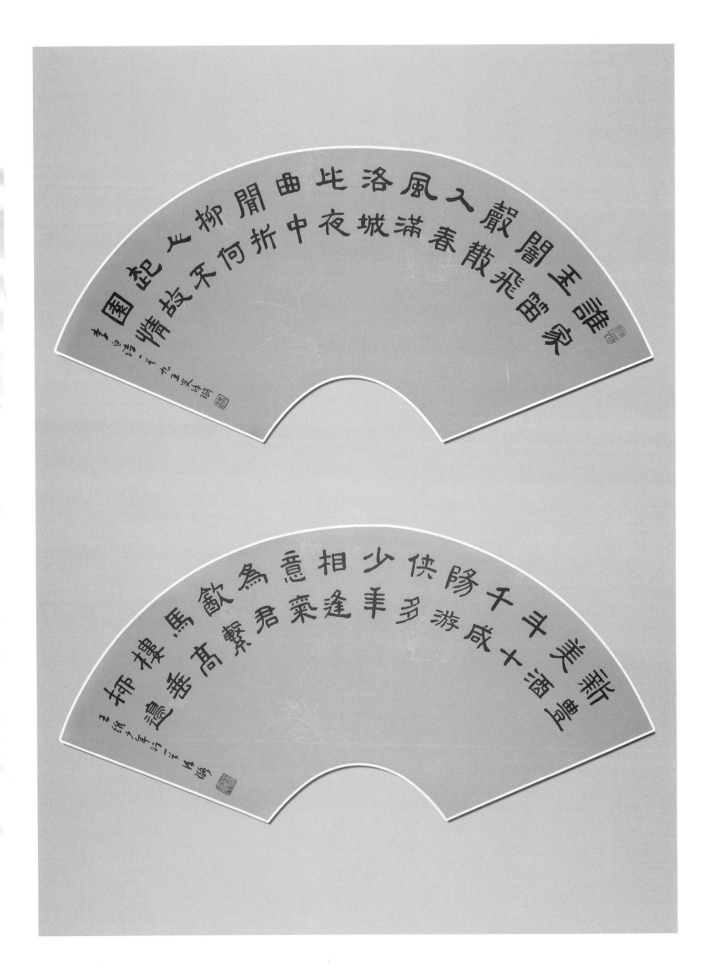

誰家玉笛暗飛聲　散入春風滿洛城　此夜曲中聞折柳　何人不起故園情

新豐美酒斗十千　咸陽游俠多少年　相逢意氣為君飲　繫馬高樓垂柳邊

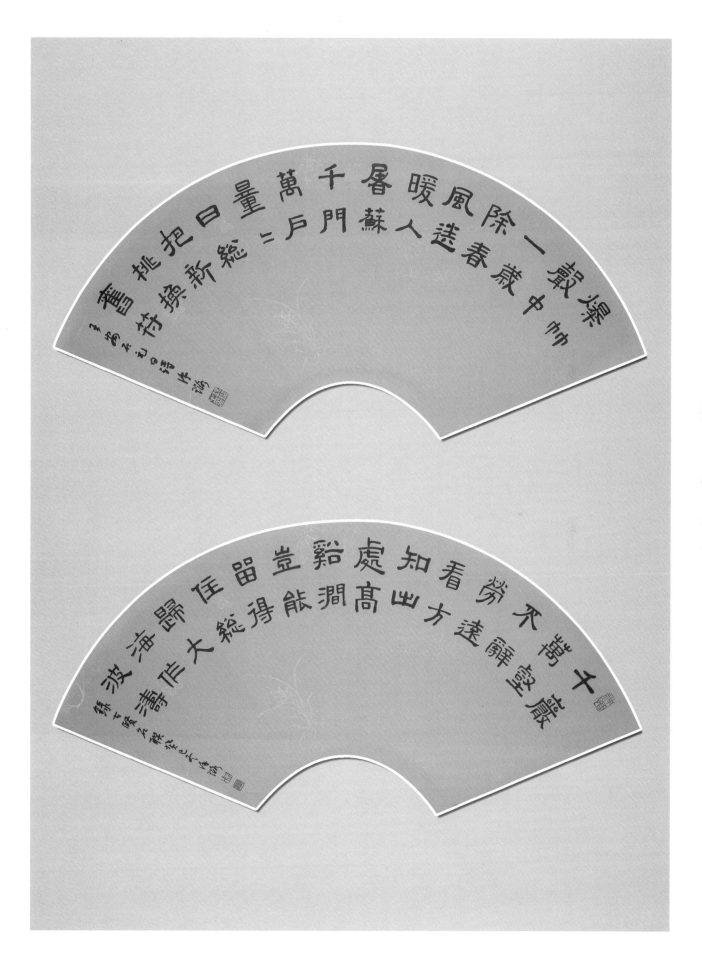

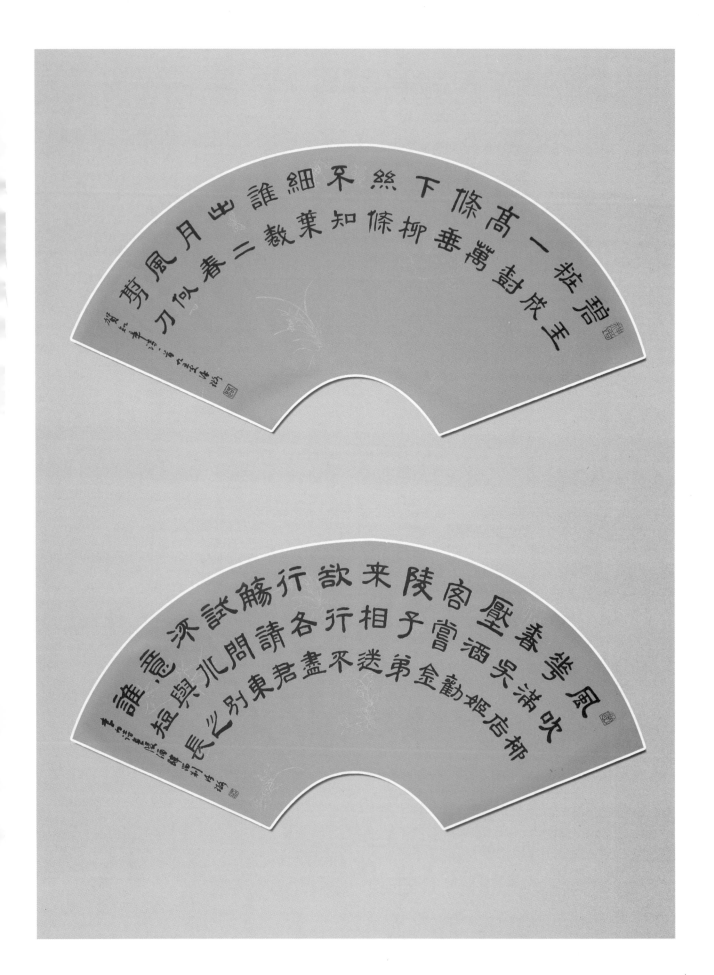

碧玉妆成一樹高，萬條垂下綠絲絛。不知細葉誰裁出，二月春風似剪刀。

陵壓春等風，圖書子酒吳酒吹，來相吳滿柳。欲行不行各盡觴，行各請君試問東流水，別意與之誰短長。

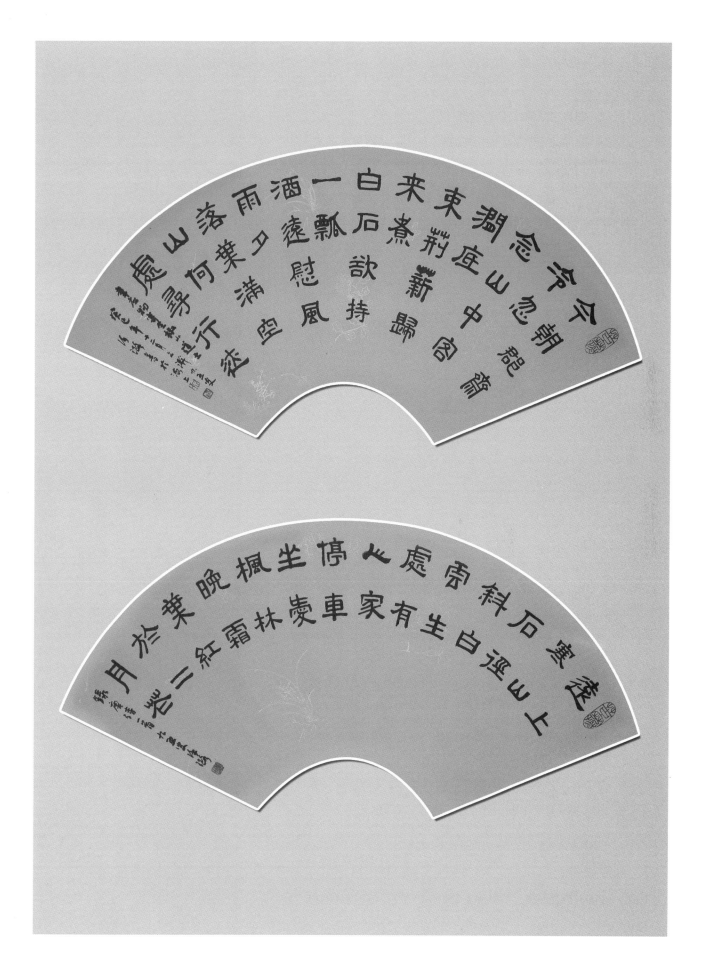

圖書在版編目(CIP)數據

徐璐隸書千字文 / 徐梅編選. —上海：上海辭書出
版社，2014.6
ISBN 978-7-5326-4154-3

Ⅰ.①徐…　Ⅱ.①徐…②徐…　Ⅲ.①隸書—法帖—
中國—現代　Ⅳ.①J292.28

中國版本圖書館 CIP 數據核字(2014)第 079630 號

徐璐隸書千字文
徐梅編選
責任編輯/張雪莉　封面設計/汪　溪

上海世紀出版股份有限公司
辭書出版社出版
200040　上海市陝西北路 457 號　www.cishu.com.cn
上海世紀出版股份有限公司發行中心發行
200001　上海市福建中路 193 號　www.ewen.cc
蘇州望電印刷有限公司印刷

開本 889 毫米×1194 毫米　1/16　印張 5
2014 年 6 月第 1 版　2014 年 6 月第 1 次印刷

ISBN 978-7-5326-4154-3/J·432
定價：30.00 元

本書如有質量問題，請與承印廠質量科聯繫。T：0512—66700301